ABOUT THIS MANUSCRIPT

Title: Traité sur l'Art de Guerre (Treatise on the Art of War)
Author: Bérault Stuart d'Aubigny (c. 1452-1508)
Origin: France
Date: c. 1525
Language: French
Folio dimensions: 205 x 135 mm
Location: Beinecke Rare Book and Manuscript Library,
Yale University (MS 659)

Facsimile compiled by Palatino Press
www.palatinopress.com

Copyright © 2014
No known copyright restrictions on images

TREATISE ON
THE ART OF WAR

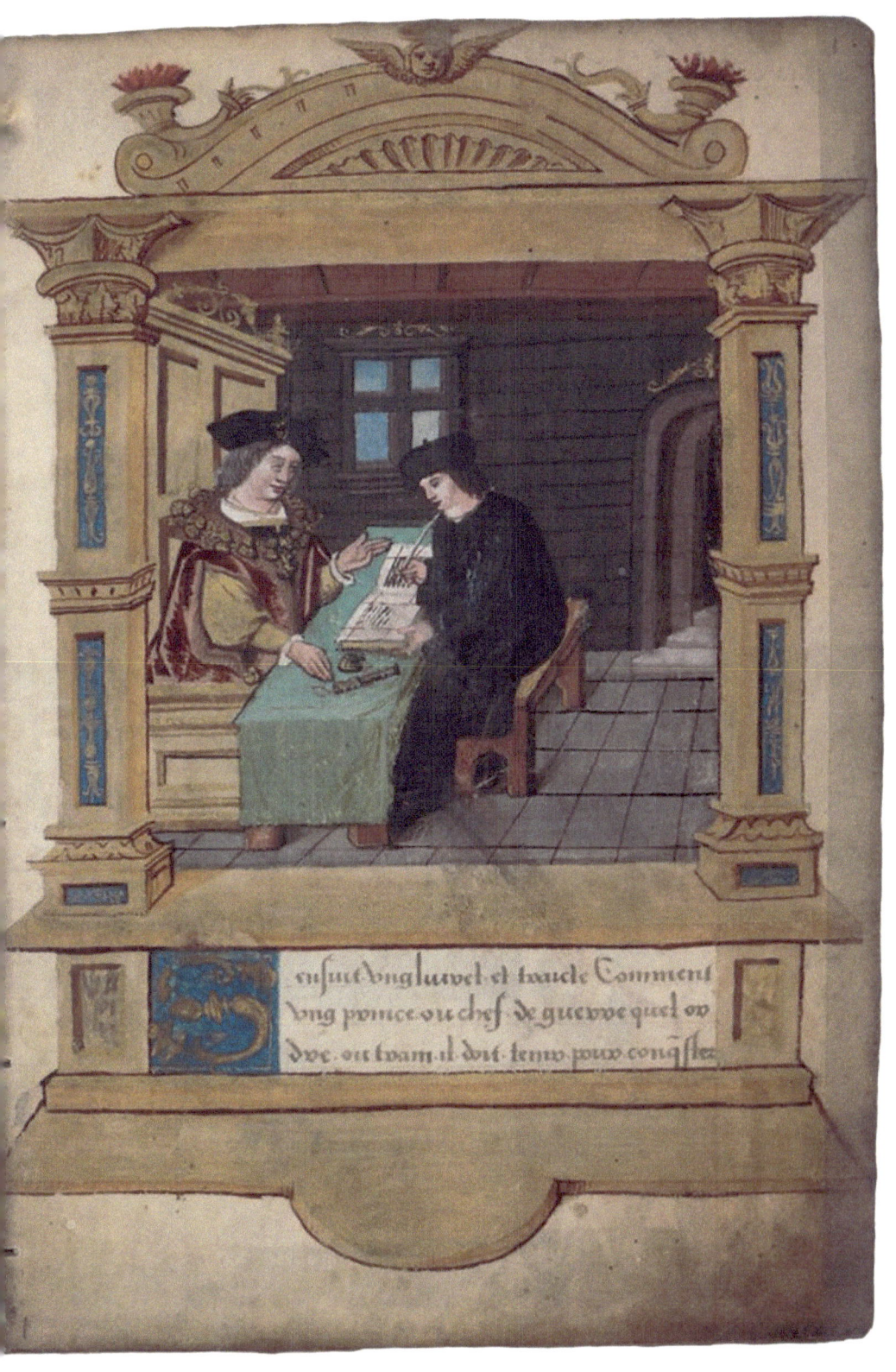

ung page qui passer ou traicter seu Compose
le par des anciennes Compose par messire
beraud stuard chevallier de lordre du roy
nostre sire son conseiller et chambellant
ordinaire et seigneur daubigny en attant
par luy en ambassade pour le roy a ce
royaulme decosse ou il mourut pour confir-
mer les anciennes alliances dudit seigneur
appelle avec luy a rediger et escripre ledit
livret et traicte Maistre estienne le terrier natif
dudict aubigny son secretaire et chappellain
ordinaire

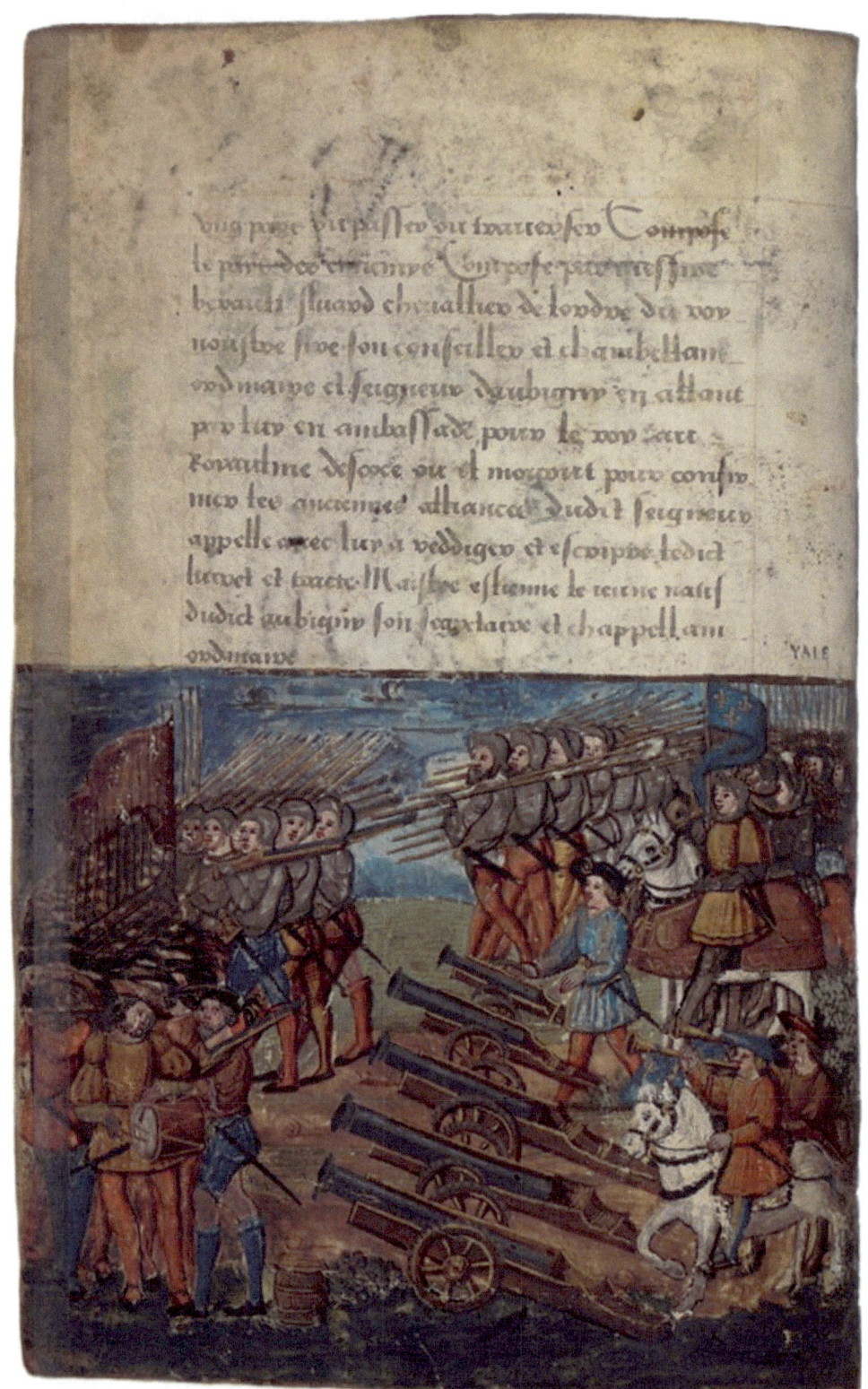

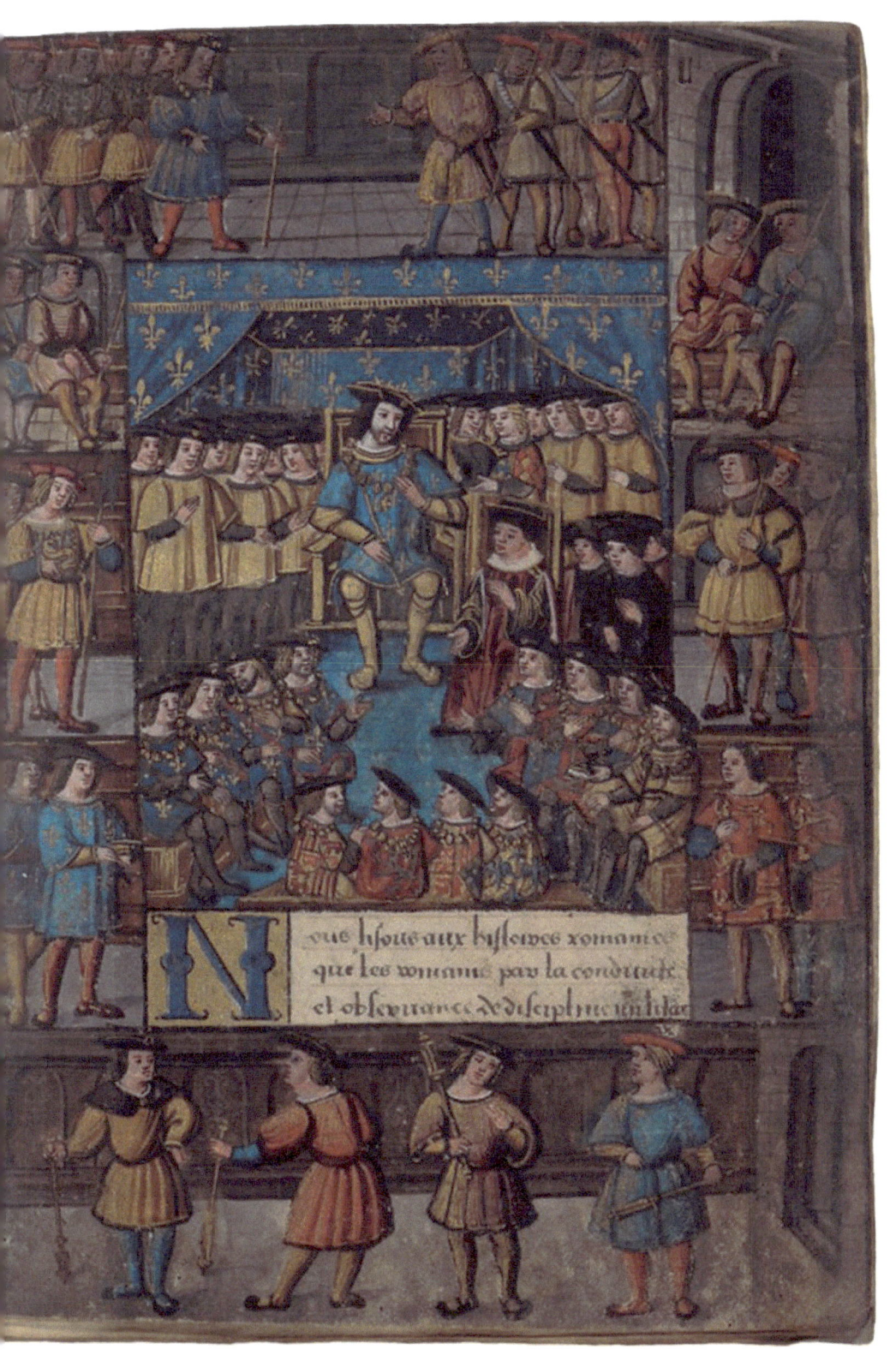

Nous lisons aux histoires romaines que les rommains par la conduicte et observannce de discipline intitu

laquelle ilz ont eue plus chiere que la vie et chari
té des propres enffans ont acquis la gloire de
dominer et obtenu la monarchie du monde sur
toutes aultres nations et peuples et pource qu'est
peu de chouse de savoir tant et avoir la verité de sceu
laquelle doivent avoir principallement tous ducz
cappitaines et conducteurs de exercices et gens
de guerre Se ilz n'ont l'experience de ce laquelle est
mere et maistresse de toutes chouses A ceste cause
me suis mis a addrecier et faire escripre ou pl'
pres de la verité de la forme maniere et exercice
de la conduicte et exercice de la discipline militai
re pour l'a condicion et enseignement de tous
nobles vertueulx et chevalereux hommes
Ainsi que moy mesme l'ay veu practiquer et
experimenter en plusieurs royaulmes terres
pays et seigneuries Si supplie et requiers
a tous ceulx qui liront ce petit traictié que
davant d'apperoevoir en reprendre ilz
vueillent le tout bien digerer Car ilz hommes
sont a ce bien comprendre aucune bonne chouse
Soubzmetant toutesfoys le tout au regement
de chun m'ayds sentant et entendu prest d'estre
corrige et instruct par le moindre des pl' petis

Premierement et ayant souvereur doit
adviser sil a bonne et iuste querelle por
mectre dieu et larayson pour luy. Puis doit advi
ser a son cas et veoir sil a argent et gens assez
pour ce faire. Et adviuse bien et debate auec ses
plus saiges gens de guerre quil ait a quelle
fin son entreprinse peut venir a la longue

Item aduise sil a maniere de viures de ce
qui luy en fauldroit et scauoir sil a lar
tillerie que luy est necesseire et fourniture dicelle
Et scauoir sil a bons chefz de guerre et bons cap
pitaines bien experimentez pour luy aider et
mectre a execution son entreprinse.

Item doit adviser et faire que ce pendant
quil yra a ceste conqueste quil laisse
son pays en bonne seurete ou ny aller point affin
que si aucun de ses voysins le venoient assaillir
ou si aucun de son pays luy voloit faire quelque
sedicion ou rebellion quil laisse le plus feable
homme quil ait pour luy et plus seur et grant
personnaige pour la garde de son pays. Et les

principalles places laisse agens de bien et
quilz luy soient bien seurs

Item quil tiengne souvent conseil
auec des plus saiges de ses gens et
les plus experimentez pour aduiser ce quil a
a faire et soy gouverner pour eulx

Item alentree du pays des ennemys
doit assembler toute son armee et
faire ses monstres et scauoir quelz gens il a et
faire chasser tous gens inutilles et qui ne
seruent de riens Et mener le moins de bagage
que lon pourra Car vng train de bagage porte
grant despence de viures et fait de lenuyeu et de
la peine beaucop Et specialement quant on
veult faire vne grant traicte sans arrest Et
que ta part plus part du bagage quilz mene
ront soient viandes Et aussy de ordonner bonne
suite de viures et den auoir des lieux de alentour
la ou il passeront se il qui luy sera possible Car
sans cela ilz ne pourroient riens faire

Item ordonner la utillerie d aller a pl⁹
grande serrete que lon pourra Car
la perte seroit une demye bataille perdue Quant
tost ou camp sera pres du lieu ou ilz doiuent
loger quon face passer oultre que ledict logeis
une escouarde de gensdarmes qui se tiendront
la iusques ad ce que ceulx qui sont ordonnez assa
uoir lequel aient veper

Item enuoyer plusieurs gens en habit
dissimule en tost au pays des ennemys
par diuers chemyns pour scauoir silz ont viures
et ce quilz font et assauoir si a force dargent On
pourroit conquester quelque amy pource uraye
ment qui fust sachant aux affaires du prince et
scauoir des nouuelles pour en aduertir ledict pri
ce ou chef de guerre Et le plus grant sens que
ung chef de guerre peut auoir que de sauoir
souuent des nouuelles et y despendre largement

Item enuoyer tous les iours gens ligiers
a cheual a l entour de la ou ilz seront

pour prandre aucun et savoir des nouuelles des
ennemys pour soy garder destre surprins et pour
les surprandre qui le pourroit faire et auoir
plusieurs gens et feables

Item sil scet que les ennemys se appro-
chent de luy pour le venir combatre quil
se aduance sil a temps de ce faire de marcher vers
eulx pour prandre la plus auantageuse place et
lieu quil pourra trouuer pour luy et la place desa-
uantageuse pour ses ennemys et si na loisir de ce
faire preigne le ou luy sera plus auantageux
lieu et se mecte en son ordre auant la venue de ses
ennemys Car la chouse au monde qui faict plus
tost gangner les batailles cest que de temps bon or-
dre et estre bien serre et en trouppe sil est possible
Non obstant les françois nont point ceste fa-
con de faire Pourquoy plusieurs fois ilz ont
estez desfaictz tant du temps des anglois que
comme ledict seigneur daubigny fut desfaict a
rop Pour ce quil alla assaillir les ennemys en
mauluaise ordre parce quil ne les prisoit point
ne estimoit et les trouua tous en trouppe la gui-

audaze des francoys et la grant crainte des
espagniotz seurent aroir victoire ausdictz espay-
gnotz et la seust pmis ledict seigneur darubig...

Item sil sauent que entre eulx et
leurs ennemys ait ung mauluais
passaige que les ennemys ne puissent venir en
bataille ne en ordre quilz sen aillent mectre
adeux ou a trois getz dart de ce passaige et ne
pas plus pres et quant ilz seront passez ce q
bon leur semblera pour eulx qui les combatent
et assaultent comme a guyngnegaste quant les
ennemys eurent passe la mouche de leur armee
par ung mauluais et destroict passaige le bon
Seigneur toeu estoit doppinion et vouloir quo
donnast dedans dessus sur ceulx qui estoient
passez il ne seust point cuer et passerent
tout le dict passaige et perdirent les francoys
la bataille.

Item dit sarow le prince ou chef de guer-
re de la maniere comme ses ennemys execute
la guerre de ses ordre et a quoy sont plus propres ou
a cheual ou a pied et y pouruoir au contraire
Car il ne fault pas faire la guerre a toutes
gens dune facon mais selon le train quilz

tienment a son auantaige et au desauantaige
des ennemys

Item quil se garde bien de passer vng
mauuais passaige sil nest conbat-
mét de ce faire quil ne puisse bien estre lui et
toute sa compaignie dela le passaige et
arreur mâ son ordre auant que les ennemys
le puissent venir assaillir

Item estant en son ordre et auant ses
gens quil ne les puissent lors ex-
ploicter ne trouuer ses ennemys en camp
plain et quil y ait vng bois ou vng fort
au deuriere deulx apres qui les assaillie
car il en aura milleur marche que ailleurs
et sen fuyront plus tost et se mectront
en desordre quilz ne feroient quant on
les trouueroit en plaine lande

Item sil estoit possible de trouuer
les ennemys en cheuauchant
ala file en desordre les assaillir comme
feirent la hyre et poton qui seroient embu-

che dedans ung boys et veirent passer les anglois
en grant nombre beaucoup plus que eulx et te-
noient bon ordre lesdictz anglois Parquoy les-
dictz hyre et poton nosoient les assaillir et dauenture
il se tenir ung tieure aduint les anglois se myrent
en desarroy apres ledit tieure et incontinant les-
dictz hyre et poton sortirent dehors leur embuche et
vindrent frapper dessus et les desfirent tous a
cause du desarroy ou ilz les trouverent

Item quant les ennemys seront en ung
logis qui sont escartez les ungs des
autres et qu'ilz ne sont point fortiffiez dedans
leurs logis et on les peut approcher sans ce qu'ilz en
soient aduertis on auroit bon marche d'eulx
Comme feist messire claude de vandray amont
brison qui vint frapper sur le logis de monsieur
dalbigeon frere du gouverneur de champaigne et
de bourgongne Charles damboyse Et ce neust este
la compaignye dudit Seigneur daubigny et du mar-
quis de vitelin et autres compaignyes qui estoient
prestes et acheval pour mener lartillerie ilz
eussent este desfaictz Se porta tresvaillant led

Seigneur dalbigeou

Item quand on approchera des enemys
que la bataille auant garde et arriere
garde soient si pres lune de lautre qretz se puissent
secourir

Item que les gens de pied soient acoustu-
mez et quilz ne se trouuent point
entre les batailles des gens de cheual Car en
secourant lun lautre ou en assaillant les enemys
silz trouuoient les gens de pied en leur chemin eulx
mesmes les rompoient et desconfisoient comme
il est plusieurs foys aduenu

Item que en chune bataille ait vng petit
nombre de colteuonniers et bons arbalestriers
auec eulx au derriere de la bataille pour garder
lennuy que font ces gens legiers a cheual come
ianetires et estradioz en cheuauchant, et auec
cela ilz ne se approcheront point de si pres
Car trop grant nombre darbalestiers et colte-
uonniers des vngs nuysent aux autres especia-
lement a cheual

Item s'il est possible qu'il preigne l'avan-
tage du soleil et du vent si faict temps
de pouldre Car cela serviroit de beaucop a ses
gens et nuyroit a ses ennemys

Item si ledict prince ou chef de guerre
est plus puissant a cheval que ses
ennemys si est possible qu'il les combate en plain
pays Et s'il est puissant de gens de pied que ses
ennemys a cheval Il trouve façon s'il peut de
les combatre en fort pays et mal aise pour gens
de cheval

Item a la proche des ennemys qu'ilz sa-
cent aller l'artillerie de leur coste en
tre eulx et leurs ennemys avec les gens de trait

Item s'il est contvainct de tirer oultre et
combatre ses ennemys par faulte de
vivres ou par crainte que sesdictz ennemys se
renforcent de gens ou autres chouses et qu'ilz
ne puissent passer par ailleurs aussi que les
ennemys soient en leur camp ou en leur ordre
qu'ilz trouvent tous les moyens qu'ilz pourront

pour les getter du sort et de leur ordre et enuoyer une
escourade de gens pour les descouurir et escarmouchr
veoir silz les chasseront point en desordre ou les ba
tre de leur artillerie ou ainsi quilz verront affaire
Car la guerre se faict a l'ueil et selon que l'on veoit
il se fault gouuerner et ad ce que l'on a veu autresfoys
aduenir

Item quant ilz viendront combatre que la
bataille demeure tousiours en troppe
bien serre sans se medre hors de son ordre pour riens
quilz voyent ne pour veoir chasser ne suyr les siens
ne les ennemys Car se seront tout son consort et re
ssource de toute son armee et qui portera de gros
sors Aucedong venfort qui est bien necessaire

Item quant l'arrantgarde et arrieregar
de donnent dedans les ennemys et facet
execucion et que la bataille demoure tousiours
en troppe bien serre et en son ordre pour secourir
et pouruoir a tout et mectre les ennemys en route
te datter sur leurs gens et sur eulx et quilz aient
auec la bataille auantgarde et arrieregarde une

bonne escoadre que quant le demourant assauldroit
les ennemys quilz soient serrez ensemble et marchent
apres les premiers pour les secourir et refrechir
Sans ce mectre hors de leur ordre silz ne sont bien
contrains de ce faire

Item faire porter forse cordages pour
faire passaiges sur rivieres et aultres
chouses necessaires Et quant ilz seront pres de
combatre que le prince ou chef de guerre veusist
toutes ses batailles pour veoir lordre quilz tiennet
Et que silz ne sont bon ly metre Car cest ung des
principaulx point

Item que ledict prince ou chef de guerre
parle en general aux de toutes ses ba-
tailles leur disant et demonstrant que le veulh
bien servir a ce jour la et que ce sera service qui aura
perpetuel memoire de tous ceulx qui le serviront
bien et quilz luy veuillent a ce jour garder son
honneur et le leur de la nacion de la ou ilz sont
et qui veult vivre et mourir avec ceulx

Item quil ne mesprise pas tost ses en-
nemys et aussi ne les pas trop priser

ne monstrer les craindre Mais leur donner a entendre
que Silz vueillent tenir lordre que leur est donnee
par leur cappitaines et que gens de bien doiuent
faire et estre vertueulx et vaillans que en laide de
dieu ilz vaincront et desconfiront leurs ennemys Et
aussi faire auoir rebruit en lost que leur vient
ung grant secours et venront Cap et serviva a eulx
et faire que les ennemys en aient les nouuelles
Comme feist hannibal en lombardie qui feist venir
des gens par arriere chemyn trainnant des rain-
ceaulx qui feuoient grant puissier et pouldre et feist
dire par son ost que cestoit secours que luy venoit
Dauquoy il eust victoire contre les romains

Item mectre toute larmee abriem et
deffendre le pillaige et faire crier par
toutes les batailles que chun ait a tenir lordre
que son chef de guerre luy ordonnera Sur peine
peine destre pendu par la gorge

Item mectre le bagage appart quil ne se
trouue point entre les gens darmes et
leur bailler vng nombre de gens de pied pour les
garder et bien se garder destre surprins et tenir

bonne justice entre autres chouses. Item faictes des-
tourbes et buuandieux et bien pugnir ceulx qui
seront debat en lost

Item quant on vouldra la paix ou il y
aura treues que lon sen garde aussi
bien que jamais Car il en pt en autresfoys de
trompez messire Iehan quizel cappitaine an-
glois disoit quil failloit tousiours mectre deux
barres a sa porte quant il y auoit treues ou
traicte de paix

Item ne doit on marcher dedans pays
sil nest contrainct de ce faire ce nest que
lon voye quon se puisse retourner a son aise et hon-
neur ou y demourer en seurete et pouoir auoir
secours Car ce nest pas la maistrise daller bien
auant en pays mais dy demourer en seurete ou
sen pouoir vemr a son honneur Car quarente com-
paignons prendres la grosse tour de rouen demble
qui ne peuuent auoir secours et furent tous pen-
dus du temps de talebot Aussi a vannes en
bretaigne qui furent prins et deshoussez Aussi
si aucuns viennent pour aduertir le prince ou

chef qui les oye le plus tost qui pourra et du moins
tes faire copy et ne mesprises pas tout ce quilz diront
quil ne songuere bien que cest et sil ya rien qui luy
semble bon le prandre et laisser le demourant
Car il vient mal aucunesfoys de trop mespriser les
choses et dit on tout oyr

Item tenir les compositions et promesses
tout ainsi quelles sont faictes et accor
dees Car autrement tout ne seroit rien a la fin et
iamais nulles gens seurs en luy

Item gaigner les plus grans du pays
et ceulx qui peuvent le plus seurr sil
est possible par doulce promesse et tenir verite et bon
ne justice

Item le dict prince entretienne le plus quil
pourra de ses voysins pour sen aider a son
affaire et sil nest point contraint de ne prandre guerre
que tant apres lauche Car malles gens sont trop legi-
eres comme disoit rodrigues et sensoit en france que
pour bien faire ses besongnes il falloit cheuaucher
les ungs et mener les aultres en main Et par ce moy
en regna longuement et feist ses besongnies et son

velonia en espaigne a grant honneur et riche homme a com-
paigne de deux cens hommes darmes

Item aussi les rommains quant ilz vouloient
conquerir les gauldes furent leurs amys
ceulx desla et aultres dont ilz eurent beaucoupt de
secours de gens et vivres et le fault faire et non pas
prandre tant de debatz ne questions Car qui bept
embrasse peu estraint

Item ledict prince ou chef de guerre doit et
noit le iour de la bataille ung nombre
des meilleurs gens quil ait et des gens plus saiges
a la queue alentour de sa personne pour le conseil
garder et conduire

Item faire donner garder quil ne viegne poit
gens pour coppier lost et plusieurs
autres chouses qui seroient longues a escripre
qui sont requises a donner batailles

Item sil aduient que le prince en voulant
conquester ung pays ou le deffandre
eust quelque grant malheur et infortune destre
destrousse et rompu et pardit une bataille ou deux
a preu cela que retire ses pieces et ses gens te-
mpreulx quil pourra et mecte peine de garder les

places que trop sont demourrees et qu'il refres-
chisse ses gens et se renforce de gens frois
et d'argent et laisse asseurer et refreschir ce-
ulx qui sont eschappez de la bataille et entre
temps ses ennemys s'il peut par ambassades
et traictez d'appointement et bien fournir ses
places de la venue de ses ennemys pour les ar-
rester iusques adce qu'il ait son cas prest

Item apres que ses gens auront repris
courage et seront refreschiz et qu'
il aura puissance de combatre ses ennemys
il pourra aller s'il veult au devant deulx les
combatre s'il ose prendre l'avanture et hazard
de la bataille ou se serre dedans ses fortes pla-
ces et les bien garder pour consommer et rom-
pre son armee Mais que le chef ne se tarsse
point dedans nulle place et que des places
en hors face faire la guerre guerre ante en
tost fourragier et rompre leurs vivres

Item que le prince se garde bien des ames
tinant apres une bataille perdue d'en
donner une autre s'il n'est fort contraint de ce

faire. Car de vingt soys quil le ferir en ceste facon
il en perdra les dixhuyt. Car gens eschappez
dune bataille ne sont tourrez en leurs couraige
dun grant temps appres et auec ce sont folles
et rompus et le couraige et faueur est oeste
aux ennemys. Et a grant peine en vient iamais
bien de le faire ainsi. Car tel cuide vengier sa
honte qui la croyst et tel se cuide vengier quil
se tulte. Et nest pas bon victoire rompre lan
guille au genoil ne de precipiter les chouses
ne les faire contre raison. Ce nest pas vaillan
ce mais oppiniastre obstinacion et follie
Car comme chun scet le tresredoubte duc charles
de bourgougne se perdit par ce moyen. Par
quoy il fault faire les chouses qui se peuuent fe
par raison et laisser les autres et nentreprandre
chouse quon ne puisse faire car on sabatroit de
son coup mesmement que nest contraint par
force comme dit est dessus. A lheure il se fault
droit deffandre et prandre lauanture de la
bataille les plus quil pourra a son auantaige

Comme feist le roy Loys douzieme de ce nom apres
que ses gens furent desfaictz au Garillam pour
leur faulte les fist retourner et mectre aux
garnisons iusques adonc quilz eussent prins le
esperitz Car il doubtoit que si les auroit en
la guerre ou en bataille entreprinse toute ap-
prinse quilz ne sen tyroyst pas bien

Item si le prince gaigne vne bataille
ou des places fortes de ses ennemys
quil supuie sa fortune et ne laisse point prendre
allaine ne resreschir Car il sera plus en vng iour
quil ne seroit de dix parauant Plus se le prince
conqueste vng pays ou aucunes places quil lai-
sses le pays en garde a vng grant et saige per-
sonnage Et les places agens saiges quiaement
les honneur et ayent des biens dedans son pays Car
ceulx la iamais ne feront faulte Et qui fait autre-
ment il en vient bien souuent mal Et a ceulx q'
ne sont telz il le fault autre bien non pas ceulx la
come a Castenau de Napples q' fut baille a vng
home qui nestoit point homme de guerre pourquoy
en desfault de donner ordre aux chouses il
perdit sa place.

c. Naples

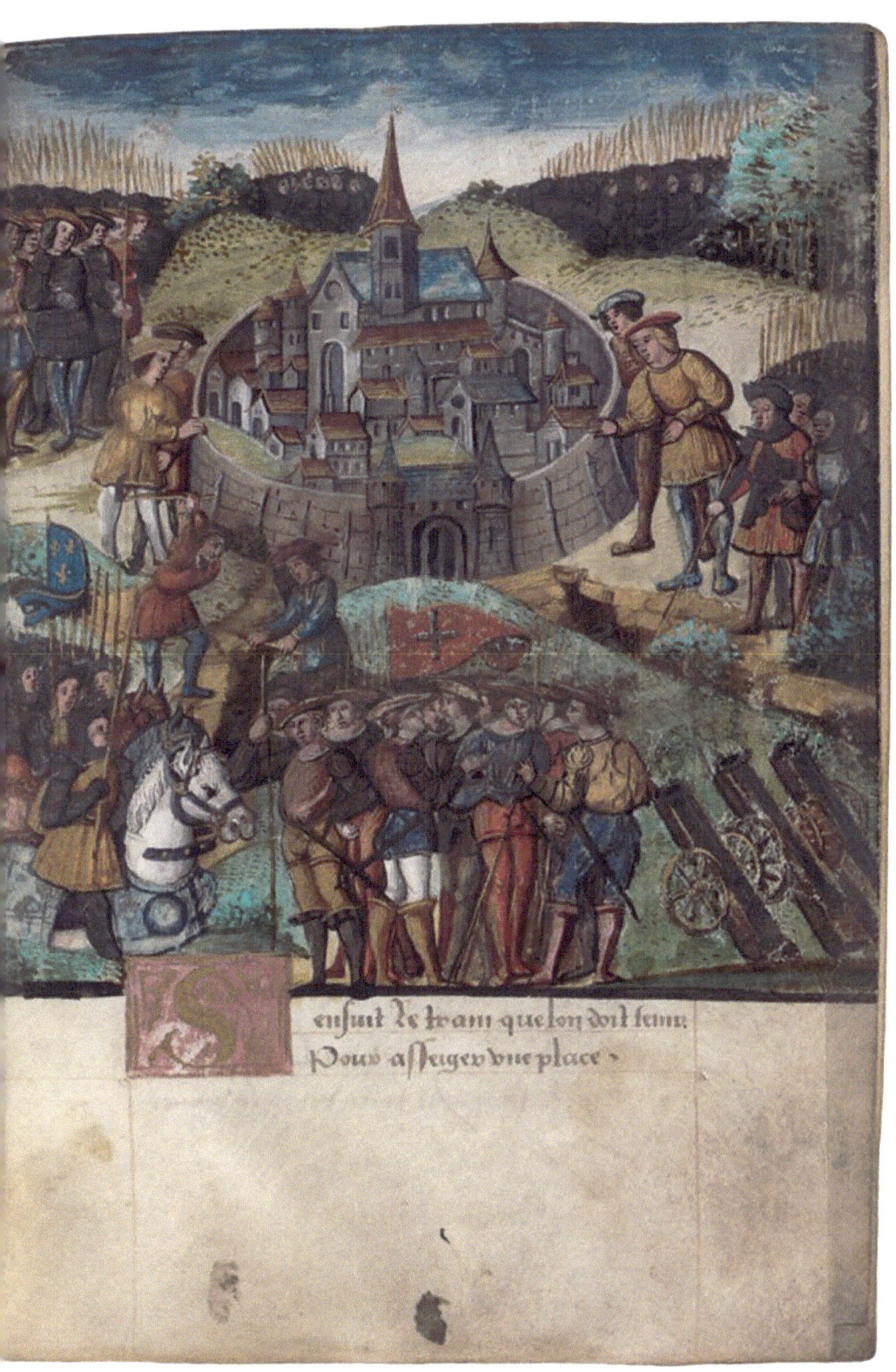

S ensuit le train que lon doit tenir
pour assieger une place.

Oit veoir le prince ou chef premiere
ment sil a assez gens pour mectre
deux ou troys sieges devant la place Sil est be
soing et pour combatre quelques gens que le
viennent assaillir et veoir sil a assez argent
pour fournir a sos gensdarmes et ce quil fault
au siege pour le temps quil sera besoing et les
bien payer Et adviser sil a lartillerie qui lui
est necessaire pour icelle et tout ce qui est requis
et savoir comment il sera fourny de vivres
aud siege ne si leurs ennemys les lui peuvent
rompre ne destourber car cest lun des prin
cipaulx point de la besongne

Item quil ait gens qui congnoissent
la place par ou elle est la plus a
vantageuse ou desavantageuse pour sciure
la batterie

Item avant que mectre le siege envoyer
deux ou troys hommes de bien con
gnoissans la guerre et ceulx qui congnoissent
la place et quil mene des gens pour y aller
en seurete et quilz approchent ladicte place
le plus quilz pourront pour venir es venues

et situacions et ou m on se pourra logier et ou ilz
seront la baterie et avoir des canonniers avec
eulx

Item apres cela bailler lauantgarde
a ceulx qui ont este a visiter ladicte
place avec la grande force des gens darmes pion-
niers et autres gens de traict pour aller mectre
le siege ou faire les approches avant le jour
et se logier en seurete Car qui vient le jour on
perdroit beaucoup plus de gens Et approcher
la muraille par approches rompre et garder
que ceulx de la place ne issent de leurs artilleries
en dommaigent ceulx de lost non obstant au-
cuns cappitaines sont doppinion quon doit
faire les approches plus tost de nuyt que jour
que de nuyt Mais ie ne suis pas de ceste oppinion

Item quil enclore la place du siege
Car qui laisseroit une porte ou issue
quilz puissent aller et venir agrant peine la
prandroit on Car tousiours se refreschi-
roient

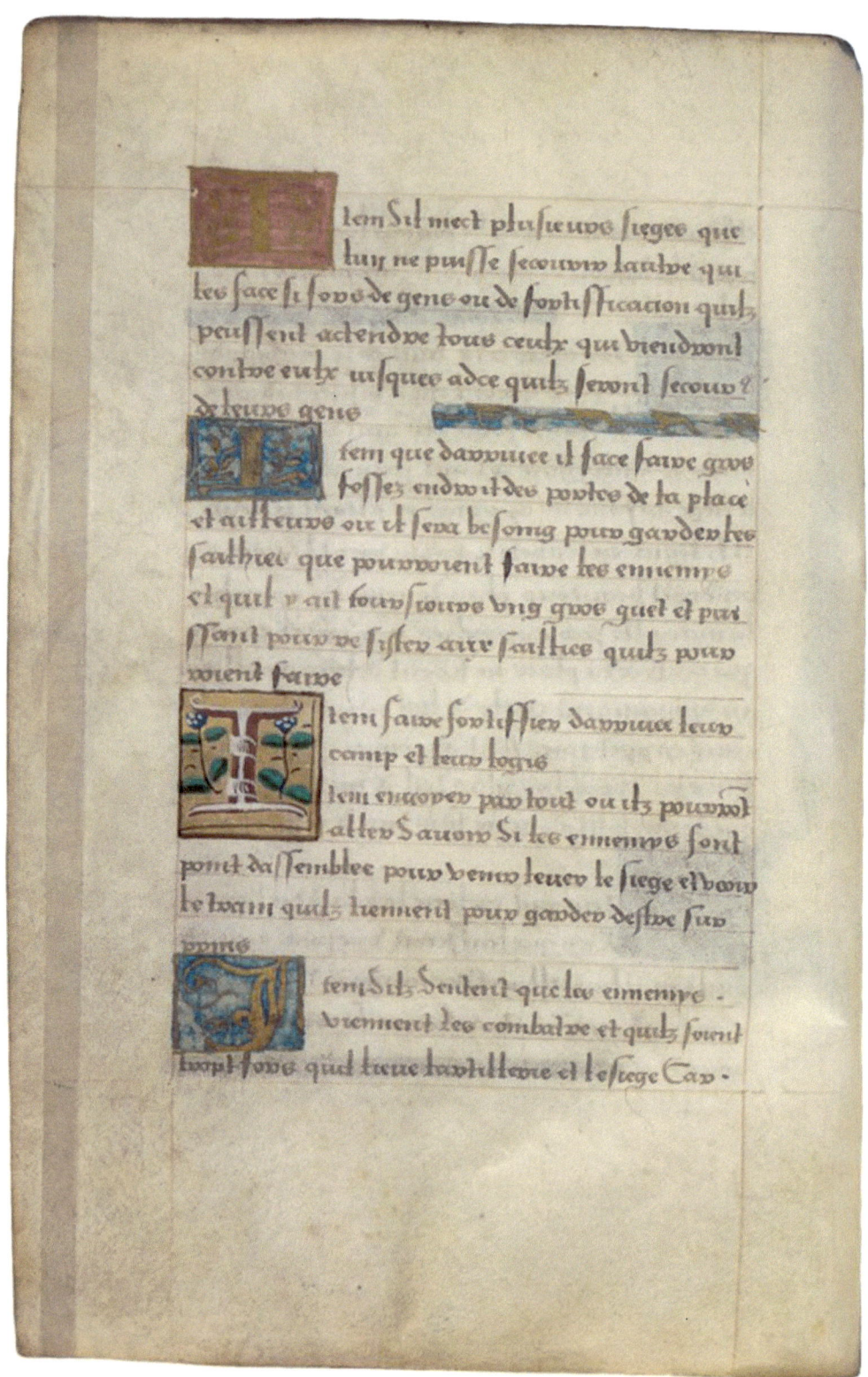

Item Sil mect plusieurs sieges que
luy ne puisse secourir larriere qui
les face si soit de gens ou de fortification quilz
peussent actendre tous ceulx qui viendront
contre eulx iusques adce quilz seront secouruz
de telles gens

Item que davantaige il face faire groz
fossez endroit des portes de la place
et ailleurs ou il sera besoing pour garder les
saillies que pourroient faire les ennemys
et quil y ait tousiours ung groz guet et puis
sant pour resister aulx saillies quilz pour
roient faire

Item faire fortiffier davantaige leur
camp et leur logis

Item envoyer partout ou ilz pourroit
aller savoir si les ennemys sont
point dassemblee pour venir lever le siege et voir
le train quilz tiennent pour garder destre sur
pris

Item Sil Sentent que les ennemys
viennent les combatre et quilz soient
trop fors quil tieue tartillerie et le siege car

sitz les tournoient au siege ilz seroient demy
desconfitz et seroient assailliz devant et
darriere

Item que en ce cas la ilz mectent leur
tillerie en seurete et silz ont parc
de gens pour aller au devant des ennemis
pour les combatre sinon pour atendre au
pres de la et en quelque lieu aleur auan
taige et sur le course et ne reculler point t
si ainsi est que le secours des ennemys soit
trop grant Car pour vng moyen secours
ne se fauldra point lever mais mectre gens
pour garder les sailles de la place et de lar
tillerie et le demourant assaillir les enne
mys et garder quilz nauctarellent ladicte
place

Item apres quil seux bata suffi
sanment quil leur donne las
sault et apres les premiers qui vont
que leur baille deux renfors pour renforcer
lassault et que laisse gens apied et ache
ual ensemble affin que les ennemys ne

puissent veoir due ceulx qui donnent assault
car ilz seroient assollez et recorde des lusingnac
que on appelloit la bosse daurignac en sur
debosse & altrandone en lombardie et plus[ieur]s
autres

Item si las sault se faults et quilz soient
reueilles que les assaillent le iour
apres Car ilz les empoteront plus tost que
du premier iour et trouveront ceulx dedans
plus espouentez et plus lasches que devant
et maintes places a lon prinse ainsi et dautres
choses qui seroient longues que sont requis
ses amedre sieges et soy prendre garde si ya po
int despie en tost non obstant pl[usieu]rs capi
taines dient depuis que ceulx dehors sont
deboutes vne fois quil perdent le cueur ie ne
suis pas dadvis que ceulx qui ont este debou
tes retournent a assault mais dautres
tous frais

Item doit ledict prince ou chef de gue-
rre sçavoir et soy enquerir des prin-
cipaulx de ces gens de ce qu'ilz sçavent bien faire
et quelz gens ce sont et a quoy ilz sont plus propres
pour les y emploier car autrement il ne sauroit
estre bien servir Car c'est mauvaise chose de donner
charge a ung homme de chose dont il est apprentif
et qu'il ne scet faire Et en viennent beaucoup
de maulx Car il y a a la guerre de gens qui sont
bons et propices pour faire une chose qui ne sont
pas a ung autre Les ungs sont bons pour estre
chefz de guerre et conduire une grosse armee
Les autres sont bons ameneurs gens de cent lances
ou moins qui ne sauroient pas mener une grosse
armee Les ungs sont bons et propres a combatre
a cheval les autres a pied Les autres qui sont
propres pour la bataille et gens arrestez et as-
seurez Aussi y a il d'autres qui sont propres pour
assaillir une place d'autres pour la deffendre et
garder d'autres qui sont bien advoietz a cheval
et propres pour envoyer a l'escarmoche d'autres
qui sont bons ameneurs coureurs et qui sont bons

estrangeurs et pour sauoir des nouuelles Daultres qui sont bons pour cheuaucher les ennemys et les sauoir nombrer et cognoistre quelle ordre ilz tiennent Les autres pour faire approche a vne place et reparacions dedans et reparer vng camp Aussi ya aucuns qui entendent bien le faict de la guerre et en donnent bon conseil qui execute mal Daultre nentandent point le faict de la guerre et nen sauroient donner bon oppinion qui execute har dyment Daultre qui donnent bon conseil et coignoi ssent le faict de la guerre qui execute tresbien Et daultres qui ne sauent bien conseiller ne bien executer ne eulx deffandre ne assaillir Les au tres pour bastillerie sont bons Aultres pour faires pontz et passages pour viuieres aultres pour eschelles places Daultres pour faire remonuiures Daultres qui sont propres en ha bit dissimulle pour aller entre les ennemys sca uoir des nouuelles Daultres pour conseiller le prince ou chef de guerre et pour enuoyer en ambassade et parlementer et traicter paix a uec les ennemys Les autres pour faire la guer

ve guerroiable, d'autres pour tenir la justice.
Autres qui sont saiges vaillans et loyaulx po̧
laisser en garde les chouses que l'on a plus chieres
et dangereuses et d'autres chouses beaucop qui
fault faire a la guerre

Item ordonner son auant garde tant de
gens de cheual que de pied et y mectre
des meilleurs chefs quil ait et ordonner la ba
taille ou il fault que le prince ou chef soit

Item ordonner l'arrieregarde pareillement
tant de pied que de cheual Et de mectre
ung vaissort de gens de bien et ung chef bien
experimente Car manifestoire est aduenu q̈
par le vaissort la victoire sen est ensuite Come
a la iournee de Ravenenne contre les espagnolz
ou estoit ledict saigneur daubigny son auant
garde et bataille fut desfaicte et le vaissort quil
auoit mys le secourut et furent desfaictz les
espagnolz et fut rescours ledict saigneur daubigny
qui estoit prins Et apres ce fault scauoir et ordo̧
ner la ou ilz yront coucher au partir de la et
scauoir quel pars il y a Voire de le faire mec
tre en painture qui pourroit et selon le pars

que ce soyt ou pays plain ou de landes de montaignes marès ou destroictz ordonnera la maniere de chevaucher et daller en facon que les gens de cheval et de pied se puissent secourir lung lautre silz estoient suppromps en cheminant et quil venist quelque a faire Et quelx chefs de guerre y aille luy mesmes ou autres cappitaines a dce congnoissans qui pourront veoir quelz passaiges et quelz destroietz il va et choisir la place ou desloigier ou il mectra ses gens en ordre et ordonner chevauch legiers par devriere pour estre adverty de ce qui peut suivre
my

Item quilz facent aller le bagage en façon que sil venoit affaire ilz ne se treuvent point entre les gens darmes car ce seroit pour tout gaster silz avoient affaire mais le facent aller appart et leur bailler arbalestriers et autres gens pour les garder Et quelque homme saige pour les tenir en ordre en portant une enseigne affin quilz suivent ladicte enseigne et ce la pourra donner quelque craincte aux ennemys cuidant que ce soit quelque bataille de gens

Item si ledit prince ne sent avoir assez
gens ne argent pour ce faire ou ne
vueill hazarder son fait quil fait reparer et
fournir de vivres dartillerie et de gens les princi
pal les places de la frontiere et abatre celles qui
ne sont point tenables et qui face retirer tout
le bestial de la frontiere pour dedans le pays et
tous les vivres de plat pays retirer dedans les
fortes places affin que les ennemys ne trouvent
rien quant ilz viendront pour mectre le siege
et arrer a puissance Car la chouse du monde q
vont plus tost long ost ou long camp cest tenir lon
guement long siege il est bien peu de princes qui
ait la puissance de soustenir longuement vng
long siege les anglois ont vne bonne façon de
faire Car du premier tour qui vont a la ba
taille et qui est maistre de la compaignie a tolost
a sa subiection et est vne tres bonne ordonnance
et façon de faire pour le bien du peuple Car
Silz avoient fortes places et feissent la guerre
guerrante comme on fait en france et ailleurs
leur pays seroit destruit

Item que en ce faisant qu'il ait bon chief
en chascune desdictes places pour
autser les ennemis toye a laienture pour rom
pre son armee comme en plusieurs aultres lieux
est aduenu et especiallement si les garnisons sont
bucles fortes et qu'ilz les viennent assegier

Item qu'il mecte des gens de cheval pour
rompre les buvees et pour garder les
coureurs et fourraggeurs qu'ilz ne viennent pas
si aisement piller le pays aux prochaines places
de la place assiegee de la frontiere

Item si les choses sont ainsi conduictes
larmee ne tirera point auant dans
pays Car elle nauroit point de suite de buvees
ne de gens si ne venoit tousiours vne puissance
plus forte que toutes celles de la frontiere

Item que ledit prince qui est assailly fa-
ce long de larmee de ses ennemis la
plus grande assemblee de gens qu'il pourra pour
aller leuer le siege si luy est possible ou donner au-
tre prouision ou encores dedans vne place en
chemin au devant de larmee pour les arrester
ou pour les combatre s'il voit son auantaige

et dequoy li sauve et oueille prandre le hazard de la
bataille Monsieur du brueil qui estoit bon capp-
taine disoit quon ne deuroit iamais combatre son
enemy Sil ne le trouueroit a son aduantaige ou q
luy conuegnist aussi le disoit scipion lafricain

Item que iamais ledit prince ou chef de
guerre ne se laisse enclorre dedans la
place Car si le fait il sera prisonnier soy mesme et
ne pourra aider a luy ne a autruy mais quil se tien-
ne loing de la dans paiz pour faire son assembler
et donner ordre pour secourir ses gens et ses places
tant quil pourra

Item quil mecte gens dedans les pla-
ces ou doit venir le siege des plus
gens de bien quil aura et des plus appestes
et asseurez Car quant il na que vng chef
et il est tue tout demoure confise et en
desordre

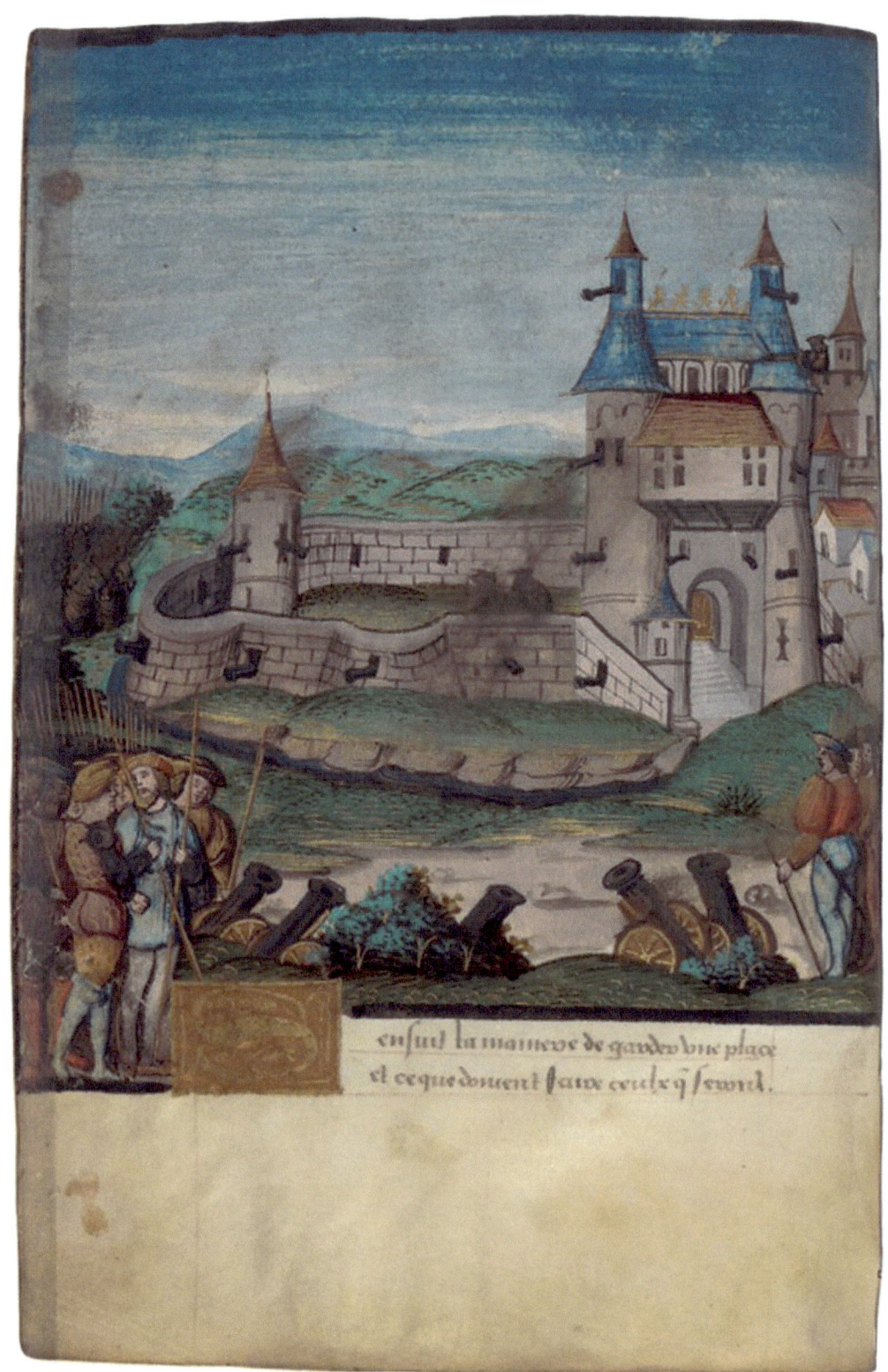

ensuit la maniere de garder une place
et ce que doivent faire ceulx q seront.

des sea assieges

emplisses leurs fosses et les faire esstoictz
dans le bas et les haulser la douhe qui couure la mu
raille de la muraille place le plus quils pourront
pres la lateure et faire des monnarutz dans les fos
sez pour lesse au long qui seront hors du dangier
de batterie dehors faire des boleuers bien faict et bien
sou

tem gardes que les maisons ne touchent
point les murailles et faire faire ung
fosse au pres de la muraille et ung rempart au
bout faict a baterie au long du fousse et quant
la muraille sera abatue et ils assailleront quilz
trouuent cela au deuant et faire des fortifies se
crectes tant pour assaillir que pour soy retirer
car qui faroit ung rempart toignant la muraille en
batant la muraille le rampart tomberoit et ne bault
droit rien

tem meschet a place ung bon chief et gens qui ayt
beaucoup par quilz soient asseruees et fournir
la dicte place de bons arbalestriers et bien pouruenus de
trait d'artillerie et de bonne canonnieres fournir de
tout ce quil leur fault et auoir forces piques pilles
ptonnieres et tout ce qui est necessaire es faire et sieges et
quilz ayent apothicaires medecins et cirurgiens

aussi principallement quilz soient bien sourums
de viures Car sen cela vient

Item quil commende gens entendre a
cela pour faire la fortificacion dung
en son costé de muraille il mecte vng bon cappitaine
qui aura la garde et donnera ordre par tout ou il
aura prins la charge et mecte vng cappitaine par
dessus tous qui sen prandra garde et quil ordonne
le guet assis et hawieux guet et la ou ilz se metront

Item ordonne toutes les nuyts oreste
cela gens pour visiter les murailles
et veoir si tondue y est bon et ainsi que lon a or
donne et tenu le iour et la nuyt venfort ensemble
aux marchez et carrefours prouchains des
murailles pour les secourir silz estoient sur
prins ou a ung assault pour vesveschir les gens
qui ont combatu pour garder les gens desdictes
places silz nestoient tous seurs et loyaulx pour
eulx

Item sil auient quelque alarme ou
bruyt que chascun coure a sa gar
de car bien souuent lon faict bruyt dung costé
affin que tout le monde y coure et assaille
dautre part et pareillement en vng ost de nuyt

Item que se premierment garde que
les puys ne eaues ne soient empor-
sonnees et commectre gens pour bailler et distri-
buer les vivres en facon qu'ilz soient despen-
dus par raison

Item quant ilz feront saillies qu'ilz
advisent les faire a leur avantage
Car bien souvent on y peut plus perdre ne gai-
gner Et ceulx de dedans perdent plus de perdre
ung homme que ceulx de dehors six

Item quant il y aura grant breche de
muraille qu'ilz ayent assez gens au
pres de la breche pour garder doresenavant
comme furent ceulx de roddes pour les turcs quant
le grant maistre estoit a la princesse

Item saire courrir bruyt par la place
que le secours vient de iour en iour
et que les chefz mectent garde par tout pour veoir
se les gens dans la place se mutineront point ou
tiendront conseil ensemble et se garde de celu-
surtout et sil y avoit quelque chef mutins le
souvrer en cul de fosse et en faire une grosse pu-
nicion publicque et avant que les ennemys
soyent au siege attour entreprinse avec leurs

gens de dehors quel signe ilz feront ne comment
ilz seront assiegez ne cest adire par feuz de nuyt et p
fumees de iour et quilz se gardent de delatz et que sca
che et prigne ceulx qui les feront

Item quant le chef de place sera assie
ge ou aultres chefz de guerre auront
nouuelles que les gens de leur partu ont este
rompuz ou perdu quelques places quilz
le teignent celle septure quilz pourront
affin que ceulx de la place ne sen ebayssent
mais mistre que bruyt soubz facent semer et
dire bonnes nouuelles de ceulx de son party
et du secours

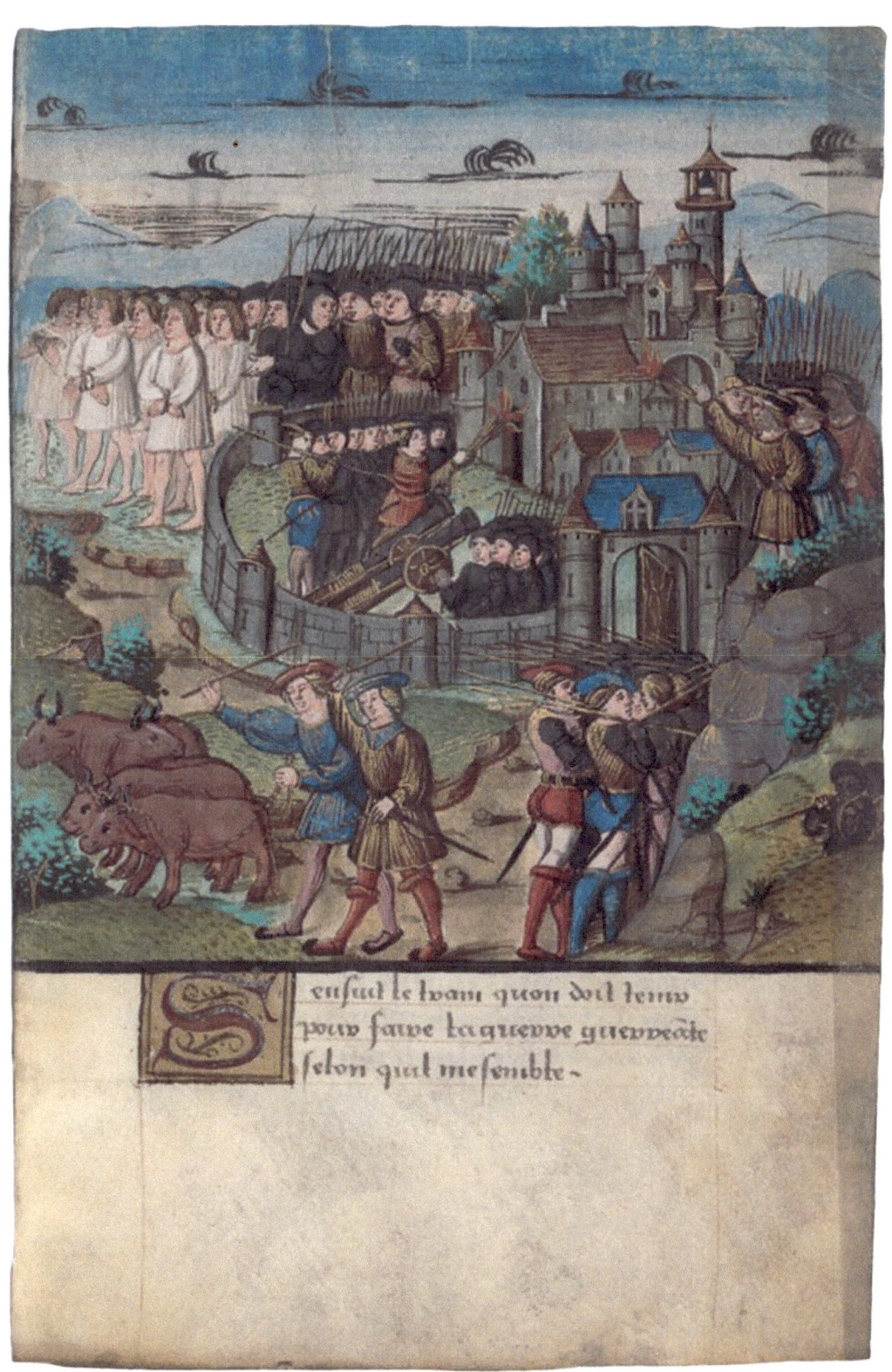

S ensuit le train quon doit tenir pour faire la guerre guerreable selon quil me semble.

T mectre bonnes et seures garnisons aux
principalles places des fron tieres
et les fournir et arroir de bonnes guides et seurs
quilz sachent bien le pays des ennemys

I tem sauoir briement a ung chef de
guerre luy dire et mectre auarirne en
sa emprinse entre mains et luy conseller Qui
considere bien quelz gens ce sont ne silz sont seurs
ne silz entendent le faict de la guerre et soy bien
enquerir que cest auant que le faire car il ad
uient de grans maulx aucunesfois de faire
les choses legeres et a la petite de gens qui se mef
lent dautrui mestier et de ce quilz ne sauent ne
cougnoissent

I tem Si cest plat pays de monsaigneur
ou de nauars auoir plus largemet
de gens de pied que quant le pays est plain et quil
ilz vouldront aller courir sur le pays des enne
mys quilz laissent leurs places bien garnies
et que ce pendant quilz seront dehors quilz soient
en armes pour venir sur leurs gens silz
estoient chassez des ennemys et mectre longuet
pour les veoir de plus loing que lon pourra

Item quant itz ront couru foibles du=
le pays de ennemys quant ilz appro=
chront la ou itz veullent faire leur ronse quilz
mectent leurs coureurs deuant et leur baillent
vng homme de bien pour les mener et que puis
ilz enuoyent vne troppe de gens selon quilz en
sont quilz ne bougent densemble pour recueillir
les coureurs et bailler lheure ausdictes cou=
reurs quant ilz feront de retour quil fault
quilz soient le plus tost quilz pourront vers
quilz sont faictes et que la grant troppe de
gens demourre seurree pour recueillir tout
et quon ne les puisse pas dictout veoir
affin quilz ne sachent quelz nombre ilz sont
ou petit ou grant

Item quilz sacent retirer la ronse
atoute diligence vers leur place
et quilz sen retournent tous en bon ordre
et en troppe et delaissent derriere vng
nombre de gens pour recueillir ceulx qui
les chassent et silz les approchent trop
quant ilz auront passe quelque passaige
et la ou ilz seront conuenuz de ce faire
quilz tournent souuent sur eulx car

les ennemys ne les peuuent venir assaillir q̄
ala fille et la grosse troppe confortera et seurues
chira ceulx qui viennent derriere et pourront
veoir tel auantaige que la troppe et bort retour
nera sur les ennemys et les pourront desconfire
et quilz mandent a ceulx de leur place quilz
soient prees de les recueillir et secourir

Item silz se trouuent plus puissans
deuant une place ou ville que ceulx
de dedans quilz facent leuer escamouche pour
faire sortir les gens au plus long quilz pour
ront et mectre deux ou trois troppes lune aupres
de lautre et que lune demourra tousiours en
semble et les autres chargent viuement
iusques aleurs fossez ou barrieres Car tant
quilz seront ensemble ilz ne perdront plus
de leur artillerie et en ce faisant ilz pourront
faire bonne besongne et la dicte troppe quilz
ont laissee ensemble les recueillera tousiours

Item quant ilz pront courir au pa
ys des ennemys quilz aillent auec
ne soye foyre et autres soyblees affin que les enne
mys ne sachent comment les trouuer ne silz

sont fors ou foibles et silz sont aucunesfoys une
entreprinse quilz ne facent pas en ceste facon
tarche apres Car maintes gens sen sont mal
trouuez de faire vne chouse deux foys en suy
uant

Item Si les ennemys viennent couurir
deuant la place quilz ne saillet
point dehors leur fort a leur entreprinse
car ilz pourroient trouuer embuche et mal
faire leurs besongnes comme souuant est
aduenu Car lon dit Vueillentieus quon ne
doit point courir a lappetit de son ennemy

Item quilz facent venuer les clefz
de leurs portes a seuvuzieus long
de la et quilz gardent bien que les clefz ne
soient en mains de gens qui ne soient bien
seurs car entre aultre ilz les pourroiet empor
mer en eire et faire paroilles clefz et que la
nuyt il y ait vng fort guet a la porte qui ne
puisse venir gens pour trouuer come ilz suent
a aures

Item que a laduenue des places ilz

facent faire forces de barrieres et fossez acouste
des chemins ou iront gens de bien pour peculiur
leurs gens quat ilz viendront et pour nuyre aux
ennemys sans dangier de leurs gens de cheual
et quilz facent bien garnir les rateaulx despines
et les murailles pour doubte des eschelles et faire
vne forte haye despines dans les fossez pres
des murailles

Item quilz trouuent facon des scauoir
des nouuelles et sil est possible
quilz ayent des gens aux places des ennemys
pour les aduertyr quant ilz seront quelque assem
blee et quilz vouldront venir sur eulx

Item quant il y aura quelque gar
nison forte pres deulx plus forte quilz
ne sont quilz facent vne assemblee tomg de la
secrettement de gens qui auront de nuyt ce
celle place et que toute ceste nuyt ilz aillent cou
rir audeuant des ennemys comme ilz ont a
coustume et mectre leur embuche et Silz dorrel
camars saihr ilz sauldront a leure pincant q̃
ce ne soit que la garnison comme ilz ont
acoustume

Item savoir bien quel et combien porte de jour
et de nuyt et quil y ait deux ou trois
portes avant que lon puisse venir dedans et faire
bien trancher les prisonniers bien tenir ses saufs
conduitz et ce quon promectra Si que sceussent par
serment du pape de leurs S^rs et autres se ainsi
fault et comme quelz trayson a l'œuvre et saudroit
ferme justice

Item que les portiers soient fors
et en bon nombre

Item soy fournir de vivres et d'artillerie
et de tout ce qu'il y fault a l'aventure
Si ung siege venoit subitement faire des ouvriers
tous les mesme avant qu'ouvrir les grandes por-
tes soit a l'entour par parges ou par semables

Item s'ilz ont aucune practique ou
entendement quon leur vueille baillier
ou livrer quelque place qu'il se preigne garde
qu'ilz ne soient a quicte ou a double comme ilz
firent a Hedin a Betune et apres à S. Antoine
ou ilz furent tuez et prins une grant partie de
ceulx qui y estoient et que le guet ne bouge point
de dessus les murailles qui ne soit grant tour
et q̃ le pays d'entour ne soit descouvert et la quell'

mise Car teroüame en fut pardue aussi fut mon
tellion en callabre qui fut prins suz les espaig
nolz par ledit messire berault stuart seigneur
daubigny

Item que quāt ilz viendront au matin
ou de nuyt pour ouurir la porte quilz
menent beaucop de gens en armes Car pource
que ceulx de lestouue attoient de matin ouurir
les portes quant les gens du roy y estoient et
nestoient que deux ou trois et parce quilz ouu
rent la porte de la ville et du botarent tous deux
ensemble ilz furent prins ce qui ne se deuoit fa
ceu ilz en deuoient tousjours tenir vne fermee
et aussi il y auoit quelques traites dedans
la ville comme ilz estoient a arras et ailleurs
quant ceulx qui ouurent les portes sont si foi
bles les ditz traites pourroient venir oster les clefz
aux portiers et les tuer et mectre les autres
dedans.

Item sil vient quelques gens de nuyt
pour venir en la place pose quilz
cognoissent bien ceulx qui portent ou quilz
soient de leurs gens faire getter de hors par

la planchette vng paige ou vng homme pour boire q̃z
gene. Et a t̃. Et quant la porte du boulevert sera ouverte
que celle de la ville soit fermee. Car les francoys
prandrent sur les engloys le pont de meullam
sur seine pource quil y auoit deux ou troys varlletz
qui faignoient de nuyt mener vng grant cas
danglois qui auoient estez blessez comme ilz
disoient a lassault de samd̃ denis et le pont
fut prins par ce moyen. Et quilz se prennent
bien garde au vermier du guet

Jtem quant le cappitaine vouldra faire
vne entreprinse de gente de cueur et
autrement et de quoy ilz ne seront point contraictz
et quil se conseille bien auec vng petit nombre des
plus saiges gens quil aura pour la guerre et
plus seurs Car telles chouses ne se doiuent pas
debatre en conseil general

Jtem quant il prendra conseil du prince
ou du chef de guerre aucũ homme
ne sera repputé saige experimente et homme de
bien quil debate le faict de la guerre et dye les
doubtes qui y sont quon ne les mesprise pas
Car apres les choses concluses et arrestees ce
sont ceulx qui lexecutent myeulx. Et s'il en y a

daultres que toutes entreprinses leurs soient
bonnes et doppinion de ce suis qcon ne se arreste
point Car les ungs qui font cela le font par ig
norace et lon dit que qui rien ne congnoist
rien ne craint Des autres en y a qui le font
affin quon dye quilz sont courageulx et har
diz et pour dire apres que que les eust be
tu croire ilz eussent tout gaigne et pensent
que lentreprinse ne sortira iamais son effect
parce quelle est desraisonnable et si dauenture
elle se execute lors ou ceulx qui auront faict les
doubtes raisonnables mectront a execution
lentreprinse hardiement Les autres sou be
les loys sont les deues et plus espouentez

Item qui se donne garde si devra mlz
de sa place conseiller ensemble ne
parler souuent a ceulx qui vont et viennent
de dehors par telz moyens se font les trahsos

Item quant ilz auront faicte lad
entreprinse que guide ne homme
ne sache rien et auant faire armer et conseil
les gens que les portes soient closes et mectre

gens que nul ne passe devant pour pouoir adviser les en
nemps et au partir de la prandre chemin au con
traire de la ou ilz veullent aller et dedens une lieue
ou deux tourner en leur chemin et que guides
ne aultres ne sachent ou ilz vont quilz ne soient
aux champs

Item q[ue] sil vient charrettes pour entrer
en la ville quil y ait tousiours une
porte close Car charroes et le pont de tarche en sui
vent pr[im]o par ce moyen D[avantage] que quant les
charrettes sevent au droit de tarche et sur le pot
terme chartiers tuerent chevaulx et lembusche
saillit par quoy ilz furent prins

Item quant il y aura aucune gens de bi[en]
qui auront estez blecez a la bataille ou
ailleurs que le d[it] prince ou chef les encores vi
siter et faire pencer et dire de bonnes parolles et
envoyer ses medicins et chirurgiens Car cest po[ur]
gangner le cueur des gens [d'armes]

Item q[ue] l[e] d[it] prince s[e] doit enquerir qui
sont ceulx q[ui] le servent myeulx et qui
myeulx vaillent et les avoir en bonne estimac[io]n et estre
liberal et leur faire des biens par bonne raison selo[n]
quilz vallent et quilz ont bien servy et que sceve q[ue]

feront car ce sera bonne exemple qui sera cause
de le bien seruir et sauue beaucoupt de gens de bien
Item que ledit promesse face deffandre q[ue]
nul ait homme qui face sauue entreprin
se ne aller hors sans le congie de son chef Plus
aultres choses seroient bien necessaires a se
tant pour soy garder de perte et de inconueniet
que pour baricque ses ennemys et gaigner sur
eulx Aussi soy garder desdue subiugue et suppe
dite Mais en somme le faict de la guerre gist
principallement dauoir assez argent pour
fournir a ce que lon veult faire et entreprins
aussi de luy bon ordre et soy gouuerner par
lopinion et conseil de gens sages et experi
mentez Et aussi que la guerre se faict a
ceruel et selon que gens sages et expr[m]ettez
coguoissant bon de leurs gens et force
comme de leurs ennemis

www.ingramcontent.com/pod-product-compliance
Lightning Source LLC
Chambersburg PA
CBHW040815200526
45159CB00024B/2985